我不是吸血鬼

U0037411

奧利維埃・科恩
Olivier Cohen

　　1949年出生。由於愛好看書，很自然地選擇作家為職業。他寫這篇故事的目的，是為了使他的三個孩子不再害怕吸血鬼和幽靈。

菲力普・貝爾泰
Philippe Berthet

　　1956年生於法國，他一直生活在比利時。中學畢業後，成為插圖畫家，他的作品曾多次獲獎。

我不是吸血鬼

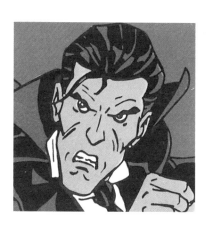

文庫出版

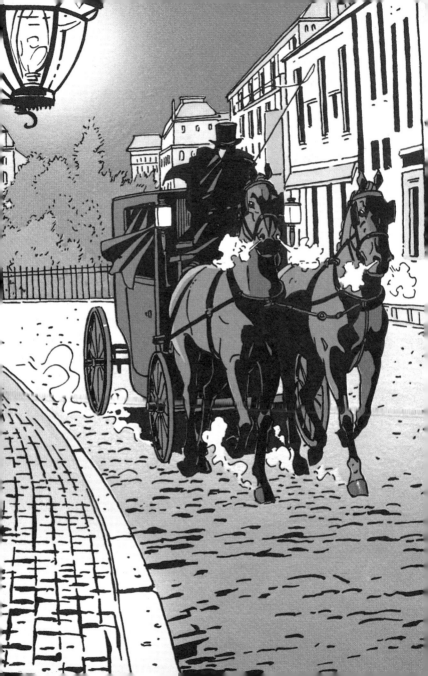

一個神祕的傳說

　　夜幕即將籠罩大地，遠處一輛拉上窗簾的黑色馬車進入了一間旅館的院子。車伕從座椅上跳下來，撫摸著汗流浹背的黑馬，並將牠牽入馬廄，再將柵欄關上。之後，他打開馬車的門，像立正一樣站著不動，靜靜地等待著。一會兒，他的主人從車子裡走了出來。

　　他的主人身材高大、瘦長、挺拔，身穿黑色禮服和披風，戴著一頂高帽子，他那套著黑手套的手裡拿著一根銀柄的手杖，漫不經心地穿過院子，走

進屋裡。夕陽的最後一道光芒，照亮了他那有著鷹
鉤鼻和深陷眼框的蒼白臉龐。

　　他大步跨上樓梯，走上四樓。在那裡有一把木
製的梯子，可以通到一間方方正正、用黑色掛毯裝
飾的房間。房間只有一扇窗戶，裡面的陳設非常簡
樸雅緻：一張紅木書桌、一張高背椅、一盞燈、一
面鏡子、一個小書櫃和一個因年代過久而產生奇異
色澤的深色木箱。房間裏瀰漫著一股因物件放置過

久而散發出來的特有陳舊氣味；這兒，彷彿是另一個時空……。

他點燃了煤油燈之後，脫下披風和帽子，把黑絲絨的厚窗簾拉上，從書桌的抽屜裡取出筆、紙和墨水，然後坐下來，開始寫作……

1897年11月4日，巴黎。

自從那本可惡的書在倫敦出版以來，四個月過去了。在這段期間，我不得不躲起來，以逃避記者的追問、羣眾的好奇與指指點點，以及那些仇視我，而且處心積慮要殺我的瘋子，更別說倫敦警察的祕密監視了。

不過這次我安全了！即使是最著名的偵探福爾摩斯，也很難找到我。可是，我的心情仍然很沉重，沒有人相信我是清白的。那本書使我不得不再一次走上流亡之路，像賊一樣地逃走。倫敦容不下我，希望巴黎會比較好客些。

今晚我提筆書寫，就是要把事實的真相記錄下

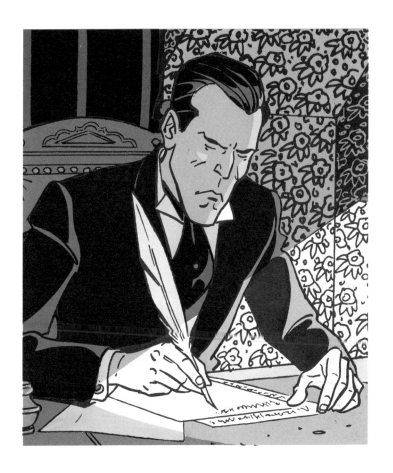

來，駁斥那個對我散佈謠言的人。這個人名叫布拉
姆・史托克，就是他以我的名字做為那本書的書
名，他是個卑鄙無恥的作家，應該下地獄才對！

　　他寫的那本書暗藏著陰謀，意圖捏造一些虛構的故事，糟蹋我的聲譽，將我說成是一個冷血的惡魔，使我的生命受到前所未有的威脅。但是，我相信總有一天，他和那些同謀都會受到該有的懲罰。

　　明天我會把今日所寫的一切，存放到法蘭西銀行的保險箱中，這些資料會使我避免遭受中傷，並證明我眞誠的心。

　　我叫德古拉，出生在歷史悠久的德蘭斯瓦尼亞平原，這個地方是歐洲的心臟，在阿爾卑斯山脈的另一邊，是一個滿佈河川和森林的地方。我在那裡的古堡度過了童年。那時候，我喜歡坐在城牆下一塊平坦的大石頭上。這附近有瀑布，我經常在水聲隆隆聲的溪流旁，獨自一個人專心地閱讀家族史。

　　我的祖籍在土耳其，祖先弗拉德伯爵曾被德國、波希米亞和匈牙利國王授予「金龍」勳章，因此人們稱他爲「弗拉德‧龍」。雖然他以此自豪，但他的佃農們卻不喜歡他，大概是因爲他成天戴著那條長了翅膀和尖爪的龍徽章，別人誤以爲他與惡魔訂了條約，於是給他取了個外號，叫「弗拉德‧

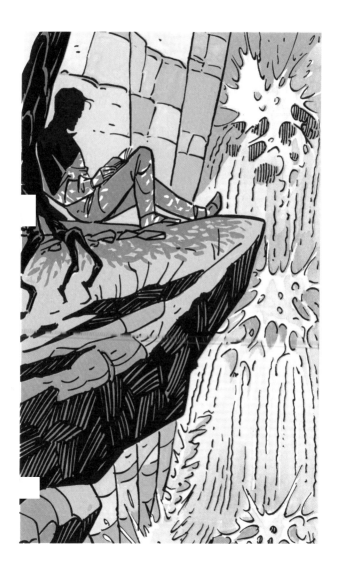

魔鬼」。

　　家族史檔案裡充斥著他的暴行記錄。有人說他是「嗜血的魔鬼」，不斷想出新的殘酷方法來折磨人民，藉此從中取樂。

　　弗拉德於1476年死後，在城堡外紮營的茨米人開始散佈一段傳說。這個傳說一代代地傳下去，成為我今天不幸的根源。

　　根據傳說，他們認為我的祖先因為罪行被處罰，永遠要以「活死人」的形式來贖罪；另一種說法是：我的祖先變成了一隻蝙蝠，當太陽下山後會飛出來，靠吸人的血維生。

　　總之，我們都被稱為「吸血鬼」。

　　自從布拉姆・史托克發表了那本書之後，人人都在討論吸血鬼的生活習慣，說它們白天在棺材裡睡覺、厭惡大蒜和十字架、能隨心所欲地變成狼或蝙蝠，而人們只能用大木樁插入它們的心臟時，才能完全殺死它們！多可怕啊！

　　他們還說：確認吸血鬼最好的方法就是讓它照

一照鏡子。因為吸血鬼是沒有形體的，所以如果有人在照鏡子時，鏡子裡面空空如也，那就表示你遇到了一個真的魔鬼，一個貨真價實的吸血鬼。

總之，如果我不是家族伯爵勳位的唯一繼承人，這一切都和我沒有關係。我也不必講述下面這段有關我的經歷，因為誰也不會對我感興趣。

簡單地說，我從布加勒斯特大學法律系畢業後，就孤獨地回到城堡居住。我的父母常常出外旅行，他們在去加納利群島旅遊時溺死了。從此，這個地方再也沒有任何東西使我留戀，因此，我打算離開家鄉到英國去。

倫敦曾經是我最喜歡的城市，我想要在那附近買一棟房子。於是我透過書信往來，委託家族的律師豪金斯先生辦理一切買房子的手續。由於感冒，身體不舒服，豪金斯派了一名雇員來幫我簽合約。

這位年輕的雇員名叫哈克，剛開始時，他的舉動讓我吃驚，後來卻變得令我擔憂。因為他是一個神經質的年輕人，臉上常常出現一些扭曲的表情。

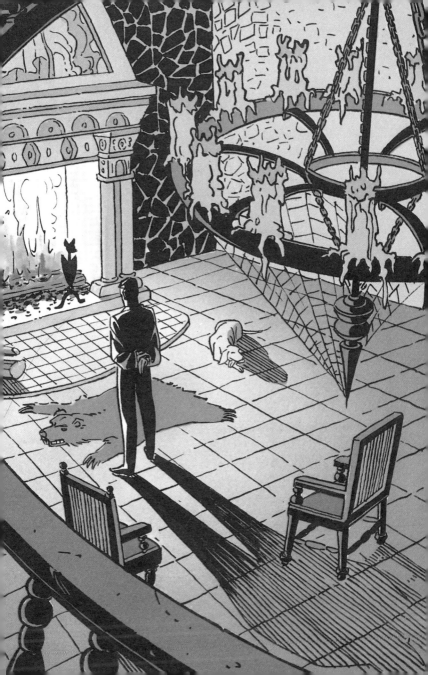

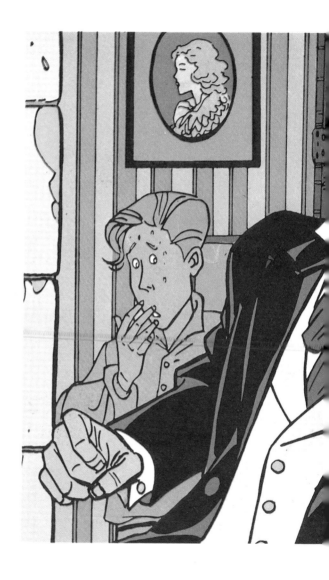

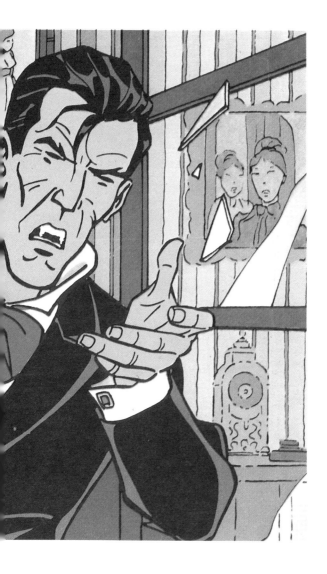

　　哈克在抵達城堡的最後一段路程中，似乎被山間徘徊的狼嚇壞了，我好不容易使他平靜下來。想不到第二天早上他因為刮鬍子時刮破了一點皮，就把這個傷口當成亂發脾氣的理由。當我遞上棉花給他時，他竟然粗魯地把我母親的遺物——一面漂亮的威尼斯鏡子摔裂了。我對他的任性十分生氣，就打開窗子，把鏡子扔出去，鏡子在院子裡摔得粉碎。

　　這件事情發生後，哈克的精神越來越壞，他消沉地待在房間裡，只有吃飯的時候才出來。後來我告訴他我要單獨用餐，因為我有胃潰瘍的毛病，所以我必須少量多餐，他聽了之後，眼珠像風車一樣地轉個不停。當天晚上，他就把自己關在房間裡，好幾次我都聽到他在哭泣。

　　因為我的牙床容易出血，所以必須天天消毒。有一天晚上，當我用過餐，正在刷牙時，他突然出現在窗口，並且大叫一聲，然後就跑回房間，用兩道鎖把門鎖上。

　　後來，僕人發現了兩封哈克想要偷偷寄出的

信，一封是寫給他的未婚妻，另一封則是寫給他的雇主豪金斯。這種奇怪的舉動真讓我生氣，於是我把信燒了，以懲罰他對我的無禮。

　　往後，哈克的情況越來越壞。最後，在我們動身前往英國之前，他失蹤了。我派人找了他好幾次，仍然無法找到他。所以我是帶著擔憂上路的，因為我一想到要向善良的豪金斯先生說明他的伙計生死未卜，就覺得很為難。

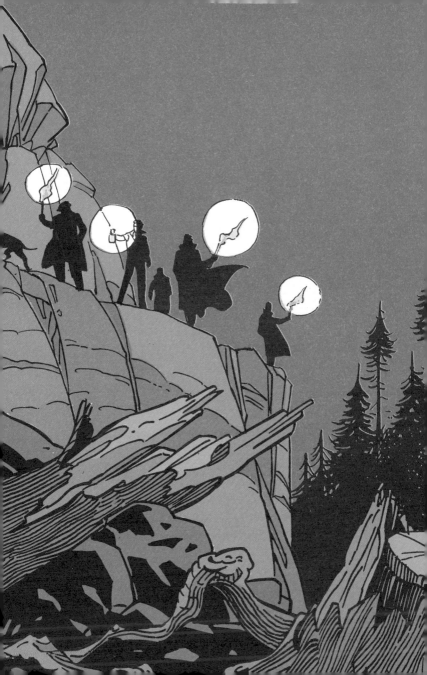

2

混合血液

　　我前往瓦爾納，那裡有一艘叫梅泰號的雙桅帆船在等我，它要把我和家具一起送到倫敦。這一趟旅行，我帶了一些幾世紀前的稀有古董，準備把其中的一部份高價賣給倫敦的古董商，然後，用所得的錢來買倫敦的豪華房子。

　　為了籌錢，我不得不出讓幾公頃森林和一個小型鋸木廠。然後，我還向工廠訂製了五十個木箱子，用來裝我的貴重物品。

　　在瓦爾納，事情發生了一些變化。梅泰號的船

長舉止粗魯，船上的衛生條件也很差，讓我覺得很
不滿意。而且腐臭的味道不斷在船上飄浮，有一次
我到船上巡視，還看到幾隻老鼠在廚房裡鑽進鑽出
的，真是噁心！最後，我決定離開這艘船，只把運
送家具的幾個箱子留在船上，箱子的收件人是惠特
比城的一個律師，由他負責把箱子運到我的新地址
去。而我，就改走公路，離開瓦爾納，梅泰號船長
很生氣，大聲斥責我說——去死吧！

　　沒想到他的詛咒竟然應驗到他自己身上，八天後的「每日電訊報」報導了這個令人毛骨悚然的消息：

　　梅泰號的船員全部罹難，抵岸時只有一條狗和倒在船舵上斷了氣的船長。不出我所料，船上令人噁心的垃圾和變質的食物引起了壞血病，奪走了船長的性命。但是從船長室找到的航行日誌，卻引起新聞界的重視，因為在航行日誌上，船長留下的記載認為，他們是受到不吉祥的惡魔詛咒，才導致這場不幸。顯然這是他在發燒時所產生的幻覺。

　　我在倫敦的定居事宜進行得很順利，後來我委託豪金斯通知哈克的未婚妻米娜小姐，告知她哈克失蹤的消息。不久之後，豪金斯說她已匆匆忙忙趕往布加勒斯特，哈克患了嚴重的精神錯亂症，住進了一家收容所。

　　我是一個很有責任感的人，這是從小培養起來的做事態度，只要我的職責還沒有履行實踐，我是

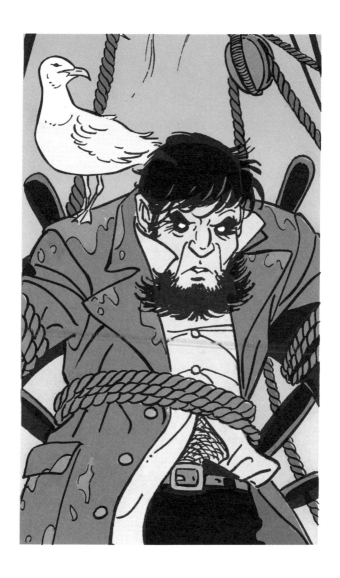

不會放棄的。而在那許多加諸在我身上的責任裡，有一件最難的，就是到醫院去探望我的叔叔──倫菲爾德先生，他病得很重。

我這個叔叔也患有精神方面的疾病，今年五十八歲，曾經是一個受人尊敬的律師，以前他經常出入倫敦最高級的俱樂部，和我家也有姻親關係，但是很少來往，所以我從未見過他。後來他患了精神錯亂，因爲他一直獨身，無人照顧，所以被強制關入蘇厄德醫生的診所裡。

當我第一次在收容所看到他那可憐的病況，以及那些精神失常的病患時，曾經使我嚴重的不安。我來到醫生辦公室，蘇厄德醫生又高又瘦，像傳教士一樣地愁容滿面，他說話時反覆不斷地把那瘦長、皮包骨的手交叉在胸前，然後又放下。他那詢問式的眼光，散發出很不友善的訊息。

「我是德古拉，倫菲爾德的姪子。」我先向他自我介紹。

他讓我在辦公室裡坐下，然後對我說：「親愛的先生，你要作最壞的打算。你所見到的人已經不

是當初你熟悉的那個倫菲爾德了。」

我打斷醫生的話：「我從未見過這位親叔叔，蘇厄德醫生，請你直接告訴我，他到底得了什麼病？」

「這是不治之症，他已不屬於我們這個世界了，從今以後他將在自己的世界裡生活。現在的他不是亂塗一些人們無法看得懂的符號，就是眼睛直盯天花板，嘴裏說著一些奇怪的話。有時候還會抓泥土來啃，或津津有味地吃著蜘蛛。」

「什麼？」我驚訝地用手捂住嘴巴。

「親愛的先生，這完全是事實。我還沒說他也吃蒼蠅、鳥……」

「夠了！我不允許一個跑江湖的郎中侮辱我的家人！」

我一生氣就把坐的椅子推翻了，蘇厄德醫生不慌不忙地把椅子放回原來的樣子，並搓搓手，拍掉手中的灰塵。

「在這種情況下，我不想多留你了。我不怪你動怒，這是正常的。等你冷靜下來以後，我們再見

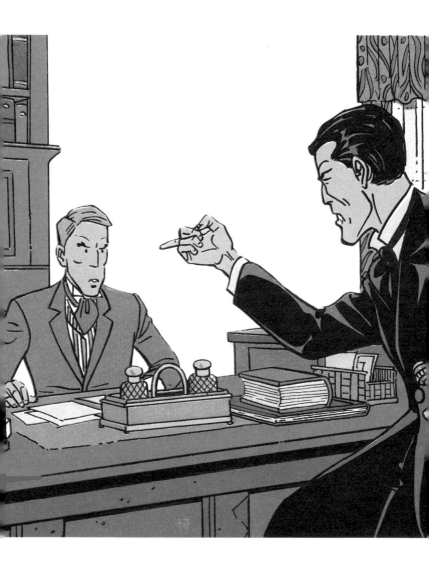

面吧！」

　　他送我到門口，我一句話也沒說地正要離去，這時，他對我提出一個可笑的建議：

　　「你應該去看牙科醫生。」

　　「你說什麼？」

　　「我說你應該去看牙醫。你的犬齒太突出，這樣經常和下唇磨擦，很容易發炎。」

　　我瞪了他一眼，譴責他的無禮，然後，把門用力一摔，就走了。

　　我的新居是一個十分雅緻的地方。天氣熱時，我常常去城外峭壁邊的墓地散散步，坐在樹叢中的凳子上，欣賞被船隻激起泡沫的海灣、由紅色磚瓦鋪蓋而成的舊城，和滿地綠草的埃斯克盆地。這種平靜的景色，與我的故鄉，那種單調平緩的平原不太相同，也使我改變了過去總是看著陰沉沉山脈的習慣。

　　的確，這裡是一個定居的好地方。

　　有一天，我在墓地散步時碰到了豪金斯，他的健康狀況似乎更壞了，現在的他必須依靠身旁的護士攙扶才行。而我第一次見到這位護士，就對她美麗的容貌留下深刻的印象。

　　她身材苗條、舉止大方，天使般的臉蛋有一雙閃亮的大眼睛，真讓我心神不寧。後來我知道她叫做露西·麥斯坦拉，住在離這裡不遠的城市裡。當豪金斯介紹我們認識時，她向我提出了一大堆問題，例如我來英國的原因、出身，以及德蘭斯瓦尼亞人的生活方式等等。我熱情地回答了她所有的問題，我們談得很愉快，最後她邀請我參加她父親即將舉辦的小型宴會。我想，她應該已經感受到我向她投注的熱情眼神了吧！

　　她離去時，我心中若有所失，望著她的背影，不知道為什麼，竟然升起一股傷感之情，這是從未有過的事。

　　我在墓地裡想著，我的愛情生活並不十分輝煌，除了在大學時的一些短暫戀情外，我一直是孤伶伶的。但這一次我卻為一個女孩心神不寧，迫不

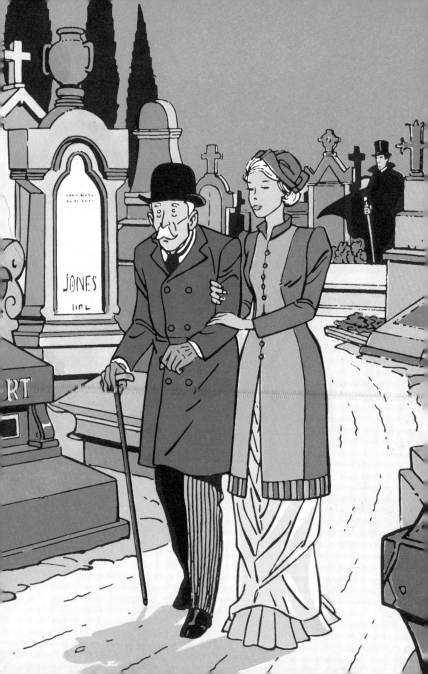

及待地期望宴會趕快到來。

在等待宴會的這段期間，我繼續處理新居的事務，而會晤建築承包商和選擇建築材料幾乎佔據我全部的時間，因為我決定要把小客廳全部掛上壁毯，並修理被蛀蟲侵害的檀木牆壁。但是露西那張被金色鬈髮包圍著的溫柔臉孔，始終浮現在我的腦海裡，我始終無法將她忘記。

兩天之後的九點左右，我如願以償地到麥斯坦拉家裡去。屋裡一陣陣喧鬧聲，花園被燈火照得通明，像在威尼斯一樣。

一個叫做金塞·莫里斯的美國人真是毫無可取之處，甚至有些俗氣；還有麥斯坦拉夫人的一個朋友——阿瑟·霍爾，他對露西太過殷勤而使我生厭。

十點正，蘇厄德醫生出現了。他對於我出現在這裡似乎感到有些意外，責備我後來沒再去探訪倫菲爾德叔叔。

晚會快結束時，我找了個藉口把露西帶到花園裡，我們在那裡安安靜靜地談話，度過了一段美好

時光；而來賓的嘈雜聲不時從遠處傳來，頗令人厭煩。當我拉著她的手時，她搖搖頭，輕輕地把我推開。於是我們又回到了客廳，沒有機會再單獨交談。晚會在過了不久之後，就結束了。

翌日午後，我去希林溪散步，但總是無法平靜下來，我心裡想著她，希望能幸運地再遇到她。果然，在公路拐彎處見到了她，我瞧見了心目中的天使，她在田間沈思、散步。當我叫她時，她轉過身向我走來，伸出手，臉上充滿喜悅。接著，她的臉紅了，怯怯地指著一個倒下的樹幹，說：

「我們到那裡坐一下，我要跟你談談。」

她說，她已跟阿瑟·霍爾訂了婚，可是她並不喜歡他。另外還有兩人向她求婚，一個是金塞·莫里斯，另一個是蘇厄德醫生。儘管我一直對女性有些膽怯，但是此刻，我必須讓她明白，在我心中，她是多麼重要。因此，我鼓足了相當大的勇氣對她說，這一切都是荒唐可笑的，在這幾個人之中沒有一個配得上她，只有我才有資格使她幸福快樂。

她聽了這些話之後，流下了眼淚。當我向她伸

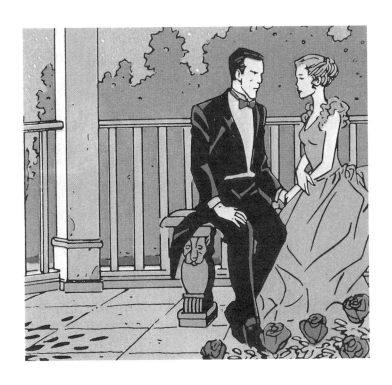

開雙臂時,她一點都沒有抗拒地就投入了我的懷抱。我們熱情地擁吻,她永遠屬於我了。

她的眼睛閃著光芒,要求我給她愛情的承諾,我教她一種我們祖先的習俗——混合血液:只要喝下愛人的一滴血,許願雙方永不分離就行了。她從

頭髮裡取出一支飾針，刺了我的手指，熱情地吞下一滴像珍珠般的血。而我，則在她的脖子上輕輕地咬了一口，她叫了一聲，也許是我太用力了。

「你嚇死我了！我以為你真的要咬我。」露西笑著說。

　　血液交換後，我們手拉著手沿著公路散步，我
在送她回家的路上，心裡一直燃燒著愛情的火焰。
途中，我們遇到蘇厄德醫生的車子，阿瑟・霍爾正
坐在他旁邊，他們倆在路過時都用懷疑的目光掃射
我們，而露西則把頭轉了過去。

3

一個蒜瓣

　　我現在要敘述的，是整個事件中最令我悲痛的往事。

　　其實，當我決定開始整理記憶時，心裡是既悲傷又恐懼的，因為我所遭到的暗算，其殘酷的程度遠遠超過了人們的想像。

　　就在我們一起散步後的第二天，我花了一個晚上的時間思考，然後做了決定，我知道今生今世再也無法去愛其他的女子了。對我而言，露西幾乎是我生命的泉源，因此我決定向她求婚。

於是我去麥斯坦拉夫婦家拜訪，請求他們答應讓露西成為我的妻子。

不過我才打算向她父母通報我的到來時，僕人就說小姐病了，不能接待我。我只好沮喪地回家。往後的幾天裡，他們一再重複同樣的伎倆。我怨恨地想著，露西的父母一定是為了討好某個追求者而排斥我，於是我開始擬定一個荒誕的計畫，準備在一個晚上徹底執行。

我將一根海軍繩索綑在腰間，走下田野，然後在夜闌人靜時走到麥斯坦拉的家。麥家所有的燈都熄了，只有二樓露西的窗子仍透著暗淡的光線。我把繩索放開，打了一個活結，再將繩索扔出去，固定在陽台的一個突出的尖角上，然後，我沿著牆壁靜悄悄地往上爬，跨入陽台，向裡面張望，同時很小心地不讓自己被發現。

而當時我看到的情景，真是令我大吃一驚，露西躺在床上，臉色蒼白，兩眼緊閉，臉部因為發燒而凹了進去。蘇厄德醫生彎著腰看她，他的側影在房間的牆上投射出一個幽靈般的陰影。麥斯坦拉夫

人穿著睡衣，緊靠著房門，一直用手劃著十字，嘴唇不斷地抖動著，好像正在不停地禱告。在燈檯對面的角落裡，我看到有一個高個兒，他的腦袋周圍有一綹白髮。因光線不足，他的臉我看不清楚，但我可以看出他的手正忙著在編製一種乾果類的環形物。

　　當我看到露西病得如此嚴重時，心中真是痛苦難當，可是她的家人卻不讓我探望她。我難過得全身顫抖，眼眶也模糊了。

　　此時，白髮的高個兒忽然抬起頭朝窗戶望來。我陡地向後退，不料撞倒了一盆花，它摔碎在到地上，並且發出響聲。我趕緊沿著繩索滑下去，躲到樹叢的後面。白頭髮的人出現在陽台上，朝房子四周探望。此時，原本藏在雲後面的月亮突然現身，把陽台照得像白晝一樣。

　　「就是他，我看到了！」

　　老人用手指著我的方向喊：「蘇厄德，狗！把狗放出去！」

　　我拼命地逃跑，一跳就越過了花園的籬笆，向

田間衝去，兇猛的狗叫聲緊追在後。我在德蘭斯瓦尼亞旅遊時，曾經戰勝過野狼，因為我絕不會不帶獵刀而在山上冒險。但像現在這樣手無寸鐵地想和那些追著我的高大看門狗搏鬥，下場必很慘！我心中充滿恐懼，步伐也自然而然加快了起來，不久，便看到惠特比修道院的遺址。於是，我決定到裡頭躲一躲。

我從斜坡往下跳進埃斯克河，水只到膝蓋，我很小心地避免在長滿青苔的石頭上滑跤，然後爬上陡峭的河岸，跑進遺址裡躲了起來。我的情緒十分激動，追趕的人逐漸地靠近了，他們在對岸轉了幾圈，然後就不再前進。我看到總共有三個人，手持燈籠和木棍，他們的聲音雖然能傳到我的耳朵裡，但我卻無法辨識他們究竟講些什麼。

過了很長的一段時間，他們終於回去了，燈籠跳躍的火光消失在一片漆黑中。於是我放心地走回家，當我跨入門檻時，已經是黎明時分，我渾身是泥，筋疲力盡。衣服沒脫就躺在長沙發上，然後沉沉地睡去。

八點鐘，壁毯安裝工人的鐵鎚聲把我吵醒。我洗了一個舒服的熱水澡，消除了渾身的酸痛，並努力整理亂七八糟的思緒。

露西病了！床邊那些人的行為意味著什麼呢？為什麼要那麼快來追捕我，他們似乎料到會有一個入侵者；白頭髮的陌生人是誰？這其中有許多不解之謎。

下午，我用探望倫菲爾德叔叔的藉口，到蘇厄德醫生的診所去了一趟。我想，也許我可以從蘇厄德口中，了解露西的近況。一名護士帶我到倫菲爾德叔叔的房間，面對著一個瘋子，他的舉止和話語令人害怕。倫菲爾德一見到我，便趴在我的腳下，結結巴巴地說：

「主人！主人！您終於來了！巫魔晚會已經來臨。我渴望和你一起喝鮮血。」

我扶他起來，說：「好，請您安靜一下！他們已通知你說我一定會來嗎？我是你的姪子德古

拉！」

「德古拉！」

倫菲爾德做了一個鬼臉，然後笑著喊道：「地獄王子！我聽你的，我會像奴隸一樣地服從你。」

我塞住耳朵，不願繼續聽這些荒誕不經的話，但是倫菲爾德的情緒似乎越來越激動，我不得不結束這種離奇的談話。蘇厄德醫生在走廊上等著我，他從頭到腳看著我，然後做個手勢，要我跟他進入辦公室。

蘇厄德醫生今天看來有些神經質，等我坐下來以後，他便在室裡不少地走來走去，而把雙手放在背後。接著，他突然轉身，問：

「對倫菲爾德的這種情況，你覺得怎麼樣？」

我嘆了口氣，說：

「顯然我叔叔精神錯亂了。他把我和我們的祖先弗拉德弄混了。你可能不了解，在一些流傳很久的神話故事裡，說他是一個……」

「吸血鬼？」一個陌生的聲音說。

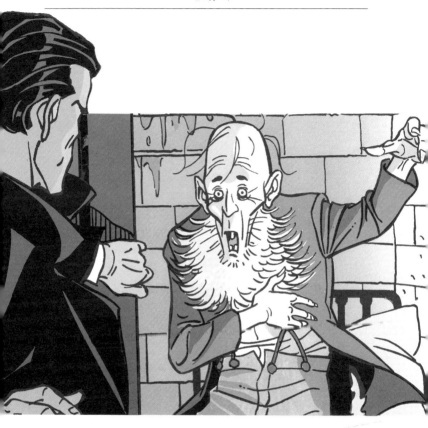

　　我回過頭，認出他是昨夜在麥斯坦拉夫婦家見到的白髮老人。

　　他站在書櫃邊，毫無疑問，他從剛才就一直躲在那裡。

「請問您是誰？」我不客氣地問。

這人看起來年紀很大，兩眼炯炯有神，顯得生氣勃勃的樣子。

「您昨夜到哪裡去了，德古拉伯爵？」蘇厄德醫生問。

我感到一陣煩躁。

「我沒有必要回答這個問題！」我儘量控制住自己。

蘇厄德在辦公桌的抽屜裡找來找去，然後取出一根繩索放在我的面前。

「我想這是您的吧！」他的聲音有些顫抖。

「你爲什麼這麼確定？」

「好了，不要再否認了！」

白髮老人插話：「一個農民說他清晨在前往倫敦的公路上見到了您。」

看來我的對手掌握了不少情況！

我不慌不忙地表示：「先生們，我一點都不懂你們在說些什麼？沒有任何法律可以禁止一個正直的公民清晨在鄉間散步。至於這根繩索，我是第一

次看到。現在，你們是否願意向我說明，你們在玩什麼把戲？」

「玩把戲，嗯？」白髮老人用尖銳刺耳的聲音說。

他跨了三大步走到我面前，把手放進他西裝外套的口袋裡，取出一樣東西在我面前晃動。

「這個呢？」

一股強烈的大蒜味衝進我的鼻子。我用力把老人推開，他退到辦公桌旁。我一陣劇咳後，取出手絹，在屋裡走了幾步，彎著腰。

那兩個人的眼睛一直盯著我看。

「你看！埃爾！」

蘇厄德以勝利的口吻說：「他有反應了！」

淚水燒痛了我的眼皮，我的嗓子像著了火似的。

我大聲說：「我對大蒜過敏！你們到底想要證明什麼？」

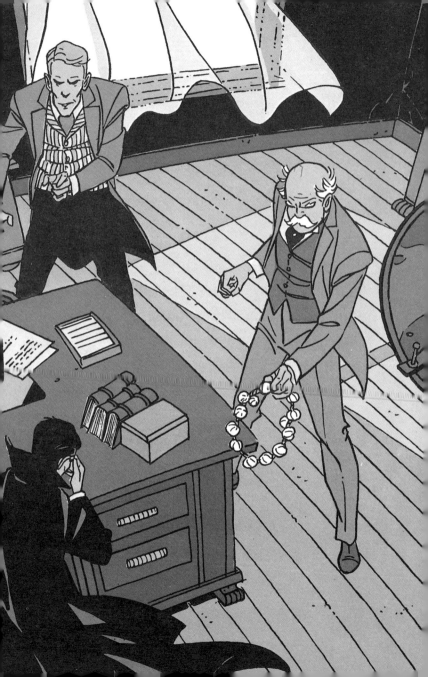

4

威　　脅

　　我朝窗子走去，但白髮老人擋住我的去路。

　　「也許您對十字架也過敏？」

　　他再次在自己口袋裡掏東西：「我的在那兒？大概放在床頭櫃上。」

　　我的過敏症狀已經消失，慢慢地恢復了精神，我想起了一件事。

　　「埃爾教授？對了，我想起來了。您就是『中歐神話』那本荒唐書的作者。」

　　「並不荒唐。」

　　埃爾敎授打斷我的話：「不必再找藉口了，德古拉，你的底細已經被揭穿了。除非你能向我說明這些土是那裡來的？我們是在你家地下室的一個棺材中找到的。」他揮動一個小布袋說。

　　「太過份了！」

　　我喊道：「你們不僅侮辱了我，還撬開鎖潛入我家。我離開家鄉時帶了一點故鄉的土，有什麼不對的？難道你們沒有一點人性嗎？」

　　「人性？很好！就讓我們來談談人！」

　　埃爾敎授冷笑說：「你不是人！德古拉。你屬於黑夜王國。我們要把你送回那裡去。」

　　「你們在威脅我？再靠近走一步，我就叫警察！」

　　「魔鬼！」

　　蘇厄德醫生尖聲叫喊：「你對露西作了那種事，還敢叫警察？」

　　我大吃一驚，問：

　　「露西？她出了什麼事？」

　　「你怎麼會不知道？」

　　埃爾回答：「她的脖子上有一個被咬傷的痕跡，這說明什麼？你聽著，德古拉！我們會讓你離開，但你的行動會受到監視。你現在別想以任何理由離開這裡！露西的病情很嚴重，但還有希望。你不要靠近她，我們已經派人嚴密看守房子了。」

　　此時，阿瑟‧霍爾推開辦公室的門，他一見到我，蒼白的臉上馬上顯現出憤恨的神情。

　　「怎麼樣？」埃爾問。

　　「我剛才又為她輸了一次血。」霍爾說。他的眼睛一直盯著我。

　　「等一下！我懂了。」

　　我指著他們說：「是你們！蘇厄德和霍爾，你們倆都想與露西結婚，不能忍受她喜歡我，所以抓住她生病的藉口，讓她遠離我。然後，再利用一個神經病病患倫菲爾德和一個瘋狂的作家埃爾，把我當作吸血鬼。吸血鬼！啊！啊！我知道你們的陰謀了！」

　　我異常的憤怒，轉身向教授和醫生說：「你們這麼多年致力研究吸血鬼這個流傳已久的傳說。但

要小心！如果露西去世，我會向社會舉發你們對病危的人棄之不顧。」

霍爾再也無法忍受，大吼一聲，向我撲來，伸出手要招死我。儘管我不是特別強壯，但我的拳擊，在大學時可是出盡風頭的，這個專長曾好幾次讓我擺脫險境。

我先讓霍爾靠近我，然後用左鈎拳把他打倒，再用右手在他太陽穴上猛擊一拳，把他完全打昏了，之後我又彎腰避開了埃爾的襲擊，躲到辦公桌後面。

埃爾揮舞著一把鈎子，大聲喊道：「小心點，伯爵先生！這可是像古時候的尖矛一樣，可以直抵心臟！」

當他衝過來時，我靠著牆，使勁把辦公桌推到他的身上。

於是他失去了平衡，頭撞到地上而暈倒。接著在走廊響起一陣急促的腳步聲，必然是他們找來的幫手。看情況，我必須立刻離開。於是我跑到門口，順手用椅子把門卡住。然後，不慌不忙地打開

窗子，披上披風，跳了下去。

　　幸好，蘇厄德醫生的辦公室在二樓，英國式厚厚的草坪減少了許多跳下去的衝力，所以我一點也

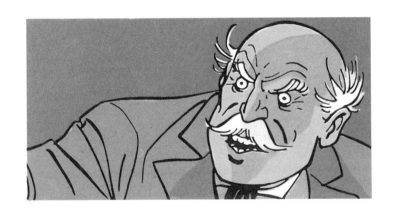

沒受傷。花園裡空無一人，我發現有一輛空的馬車停在台階附近，大概是霍爾的吧！於是我跳到車夫的座位，揮動馬鞭，輕輕鬆鬆地離開了這個瘋人院，朝著大街急駛而去。

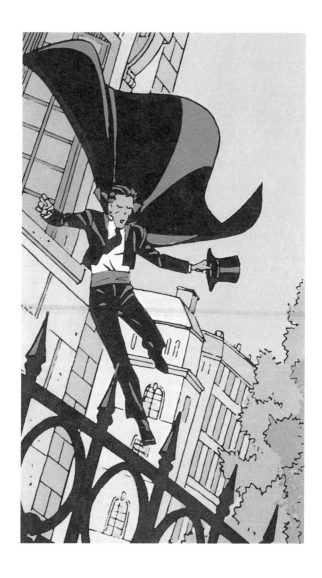

　　在前往倫敦的路途中，我一直想著剛剛發生的事情。當然，我是無辜的，但有些人硬要把我打倒。如果露西因病死亡，他們三人會把責任全怪到我的頭上。在此地，蘇厄德醫生是個很有影響力的人物，霍爾是個受人尊敬的公民。而我，一個才剛剛從外地搬來的人，能有多少能耐跟他們作對？至於那個作家埃爾，他口若懸河、辯才無礙。如果他們進行調查，會在梅泰號旅客的名單上發現我的名字，然後船長離奇死亡的祕密又會歸咎給我。或許哈克已經恢復正常，還會出來為他們做見證呢！至於我的叔叔倫菲爾德，雖然他已是一個精神分裂的瘋子，但是他們一定會利用他製造對我不利的言詞。

　　同時，我這樣匆忙逃走也會被說成是一個疑點。不管怎樣，現在說這些都已經太晚了！我的命運全都掌握在露西的手裡，她一定要活下去，我才能洗刷嫌疑。

　　當我的馬車抵達倫敦郊區時，夜幕已經降臨。我不敢回家，只好帶著煩惱去找過夜的地方。我靠

一家豪金斯極力推薦的「庫克森」資產管理公司的幫忙，租到一間套房。

房東是皇家海軍軍官的遺孀，她十分愛乾淨，完全依我所需，每周打掃房間兩次，最令人滿意的是，她不提任何問題。

在這十五天內，我為了避免被敵人發現，儘量隱藏自己的身份，而且減少在白天出門活動，散步也都改在晚上，而我外出的目的，只不過是每天早晨買一份「每日電訊報」，我總希望在報上能找到露西的消息。但是這份報紙對我唯一關心的問題卻隻字不提。不過，有一點可以肯定的是，我的敵人掌握不到我的蹤跡。

終於，在一個早上，有一篇用黑色粗線框起來的文章映入我的眼簾：露西・麥斯坦拉在希林溪的寓所因病去世，明日將在惠特比墓地舉行葬禮。我呆了很久，眼睛一直盯著報紙，字母在我眼前跳動著，我已經完全無法思考，就這樣我一直呆坐到深夜。最後，在我的腦海中出現了一個冒險的念頭：我要去參加露西的葬禮。

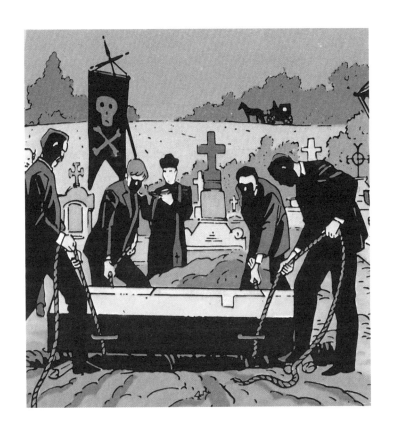

　　第二天，在安德魯的陪同下，我租了一輛車子
到惠特比墓地去。安德魯是我房東的侄子，身體很
強壯，體重約有一百公斤。在去惠特比之前，我先
繞回到家去看看，房子已經被搗毀，窗簾被撕掉，

家具也被砸壞了。

　　但我還是取回了一些存放在地窖裡的貴重物品，掠奪者沒有撬開地窖的門。安德魯把這些物品放在後車廂。

　　接著，我向他指出葬禮的地點，並且告訴他我們要停在一個較遠的地方，以便能在俯視墓地的公路拐彎處觀看葬禮的進行。當時陣陣烏雲在空中奔馳，增添了幾許悲慘的氣氛。當露西的遺體入土時，我忍不住放聲痛哭。從今以後，一切都結束了！

　　我俯身進入車子，讓安德魯繼續前進。

　　此後的幾個月，沒有發生任何事情。為了忘掉這場悲劇，我放縱自己尋歡作樂，我有時去看戲劇表演，有時去聽音樂會，我不斷地在城裡散步，直到筋疲力盡為止。但到了晚上，壓在心頭的悲傷依然會再次浮現。

　　一天下午，我在城裡閒蕩，一家書店的櫥窗吸引了我的注意。我走近書架一看，身體頓時無法動彈，而且手腳發麻。

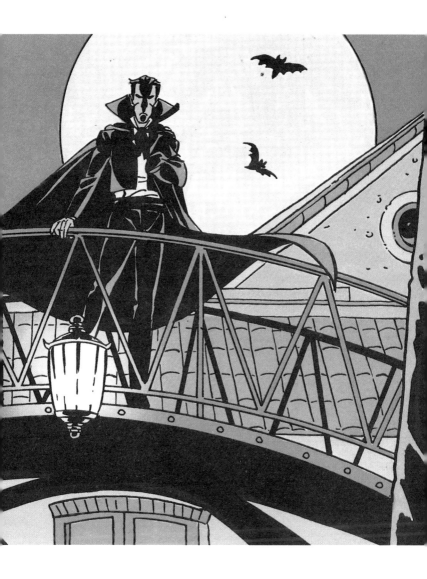

在玻璃的後面，有一幅醜惡的諷刺畫看著我：一張兇惡的臉、邪惡的眼睛、像野獸一樣突出的牙齒，上面標示著我的名字！仔細一看，是一本新書的宣傳海報，作者是布拉姆・史托克。

這個人真可惡，我的臉孔並不是這樣的啊！於是我走進書店買了書，回到住處，我的心還在怦怦亂跳。

當我看完這本書之後，我陷入了歇斯底里的狀態。我大聲喊叫，把牙齒咬得咯咯作響，我悲憤得熱淚盈眶，有時狂笑，有時怒吼，最後氣喘吁吁地停下來喘著氣。當我將書扔在地上之時，已經是深夜了。

在這一本充滿無稽之談的書中，只有少許事情是真的。作者收集了一些關於我家族的歷史，然後把它們拿來與民間傳說中的故事混在一起描述。他還敘述了年輕僱員哈克到城堡拜訪的事，而且將哈克發瘋的原因完全推到我的身上。而在這之後發生的大部份事情，也都把我渲染、描寫成一個嗜血的惡魔；而我的敵人則被說成是一些正義、勇敢的人

們。而這個荒唐故事的結尾是，我很淒慘地被處死了。

　　當然，這只是一部小說而已，但它卻用了我的真實姓名，企圖把我抹黑，而且以令人痛恨的手法強調埃爾、蘇厄德和霍爾的正派角色，這種行為真是令人不恥。因此我下定決心要復仇！這本書的作者應該得到懲罰，他會付出高昂的代價。

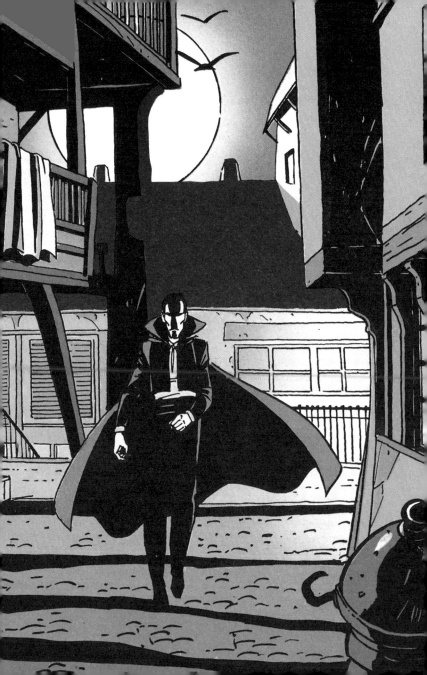

5

追捕吸血鬼

　　當我還在考慮要用什麼方法實現我的復仇計畫時，這本書的評論已在報刊上發表了。一片讚美聲在四處傳揚。史托克被捧上了天，他寫的書成了不朽的著作，我真是火冒三丈，決定立即採取行動，於是請安德魯假裝是小說「德古拉」的忠實讀者，從出版社那裡弄到了史托克的地址。

　　一天晚上，我用滑石粉把臉塗白，用口紅把嘴唇塗紅，再披上我的黑色披風，戴上面具，然後手持一根拐杖走了出去。沒多久，我來到了仇人的住

處。我重重地敲了三下門，沒有人回答，我看到門沒鎖，就推門進去了。

我在陰暗的通道裡走了幾步，發現有一絲光線從一扇門底下透出來，按照正常的情況來看，這裡應該是客廳。當我走近時，門突然被打開了！

一張熟悉的面孔在光線下顯現出來。

「埃爾！」

我恍然大悟的說：「我早該想到是你，或許你喜歡人家叫你作家布拉姆・史托克先生，對吧！」我向前走進一步說。

埃爾退到房間的中央，以出奇輕巧的動作向一個書架跳去，抓住一個巨大的耶穌十字架放在我的頭上。威尼斯的水晶燈照亮了客廳，這一大堆發亮的玻璃反射到十字架上，弄得我頭昏眼花。我把雙手放到臉上，搖搖晃晃地走著。是不是室內充滿大蒜味造成的？總之，我感到非常不舒服。恍惚中，我看到埃爾在箱子裡反覆尋找，然後，取出了一隻木釘和一把鐵鎚。

這時，我覺得後面有人拉住我，並且用一股巨

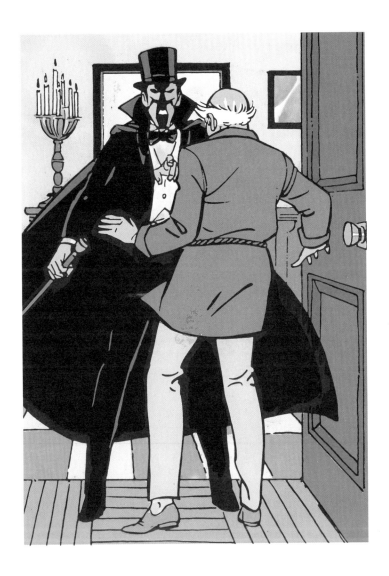

大的力量把我抱起來，好像一個巨人把我攔腰抱住一樣，我像木偶一般地被抬到他的肩上，同時隱隱約約聽到埃爾怨恨的喊叫聲、樓梯上的打鬥聲，以及汽車在凹凸不平的路上疾駛的聲音，然後我就暈了過去。

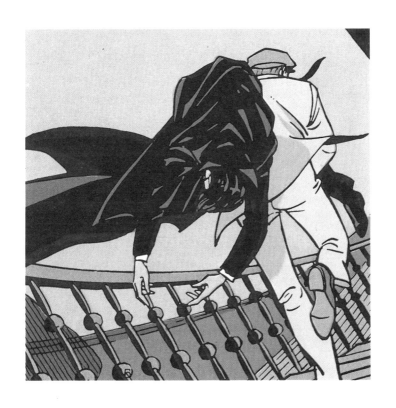

　　當我醒來時，首先聞到一陣威士忌的氣味……是安德魯！他看到我這幾天沉默寡言，有點擔心，便一直跟著我到埃爾的家，是他救了我。

　　當我倒在沙發上，逐漸恢復神志時，安德魯便站在旁邊看著我。

「有什麼麻煩嗎？主人。」他說。

「善良的安德魯，你靠近窗子一點，看看街上的情形，好嗎？」

安德魯照辦，並說：

「對面大門柱的後面躲了一個人。等一等……另一個人來了！是一個警察。」

「他們在幹什麼？」

「好像在聊天。」

「安德魯，我需要你的幫助。」

到了晚上，我為了幾封信給「庫克森公司」以及我的銀行，並把內衣和一些個人物品塞在旅行包裡。大約凌晨四點，我才躺在床上稍作休息。

不久，我被安德魯有力的手搖醒。

「主人！快來看！」

他把我拉到窗口，在清晨微弱的光線下，一些人群開始在門前聚集，有一排穿制服的警察攔住了他們。有人舉著拳頭喊：

「處死他，吸血鬼！」

「德古拉，壞蛋，吊死你！」

「惡魔！你出來！你逃不掉的！」

我看到站在第一排的有埃爾、霍爾和蘇厄德，周圍還有一批新聞記者。

安德魯帶我攀上屋頂，我們用一些木板當作橋樑，從一幢樓走到另一幢樓。屋頂上的空氣很新鮮，我走得很快，可是心中卻充滿了悲傷。

「安德魯，我們趕快走！」我對他說。他跟在我的後面大口喘著氣。

我們避開街道上的羣衆，抵達停車場，安德魯租了一輛小轎車。接著，我們毫無阻礙地通過城門，朝多佛的方向開去。

由於擔心會發生事情，因此我在離海岸三公里的地方把車子停下來，請安德魯先去偵察情況，然後約定在一個已作廢的舊公墓中會合，一來我可以在那裡等安德魯回來，二來，又可以在墓碑間懶洋洋地睡上一覺。

安德魯在月亮剛升起時就回來了，他花了一點錢，說服一名船伕將我們帶到波洛尼亞，我們計畫在半夜啓程。

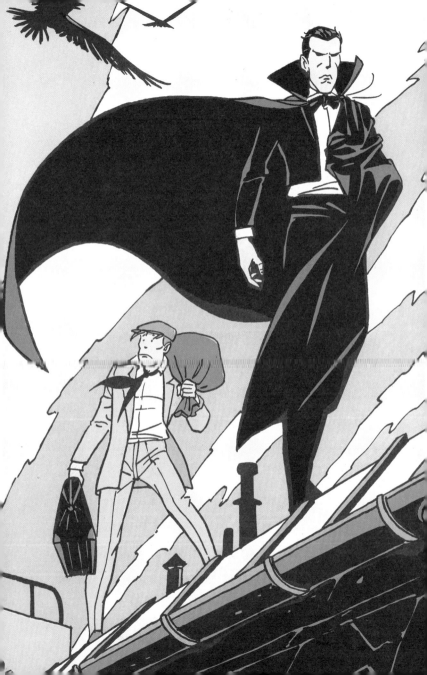

　　安德魯還買了幾份報紙回來，其中「鏡報」以「自由自在的魔鬼」爲標題；「觀察家報」則寫著「追捕吸血鬼」；「泰晤士報」則宣稱：「在英國這塊土地上，一個不受歡迎的外國人被倫敦警察追捕。」

　　在約定的時刻，我們抵達沙灘，等候偷渡的信號。安德魯隨身帶著一個信號燈，當信號燈劃破黑夜時，我們按預定的密碼給予答覆。幾分鐘後，在我們的左側聽到了划船的聲音。

　　「就是他！走吧！」安德魯說。

　　當小船從薄霧中出現時，峭壁的高處發出一個聲音：

　　「站住！否則要開槍了！」

　　在安德魯的催促下，我涉著骯髒的水，走向從船上伸出來的雙手。此時耳邊又聽到兩次警告的聲音，緊接著是響亮的鳴槍聲。

　　一連串的射擊聲更接近了。無疑地，巡邏部隊已經到了沙灘上。還好我們在薄霧的保護下，順利搭上帆船，朝著法國海岸駛去。

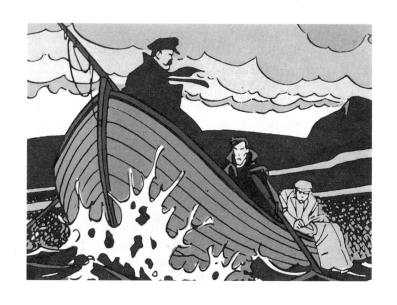

第三天，我們筋疲力盡地到了巴黎。

在我抵達巴黎之前，倫敦的事情已在這個城裡傳得風風雨雨了，但是法國的警察當局似乎並不特別在意。然而，在這幾個星期內，我還是強迫自己不要公開露面。安德魯為我找到一間合適的房子，並從非法集團那裡拿到了一份假證件，我的名字變成了德拉戈勒，從事古董買賣的行業。

　　我的奇遇暫時就寫到這裡，這個故事只能以三個惡人受到懲罰作爲眞正的結尾。這樣，我的仇才能報，名譽也才能恢復。

　　而這個日子應該不遠了。

　　德古拉伯爵在此擱了筆，用蒼白的手搓著太陽穴。外面的鐘樓正在報時，現在是深夜兩點半了。伯爵站起身來，打開窗簾，把前額緊貼著玻璃，目光投向一片漆黑之中。巴黎正在沉睡。只有遠處一隻貓頭鷹發出了刺耳的尖叫聲。

　　德古拉長長地嘆了一口氣，又披上披風，手持拐杖。當他俯下身子吹熄燈火時，燈邊的鏡子中，沒有映出他的任何影像。

　　清晨四點，一陣寒風掃過巴黎街頭，在別緻的馬雷旅館頂樓，寒風從一扇打開的窗子猛灌進來，發出陣陣的呼嘯聲，紅木桌上的紙張，也被吹得散了滿地……

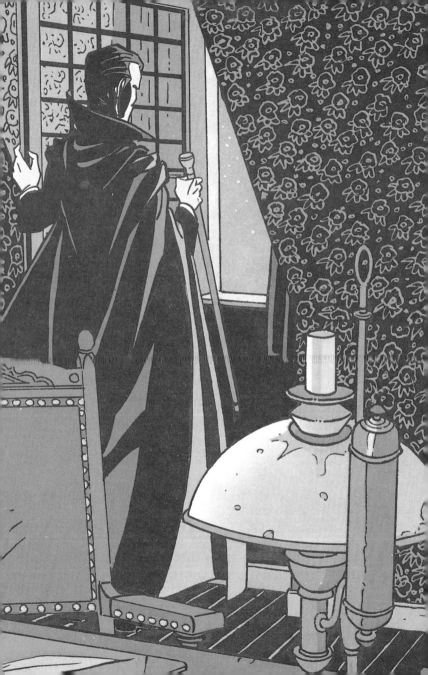

C01 🐎

深夜的恐嚇

謀殺巨星的兇手

著名的歌星塔馬拉在登台演唱之前，收到了一封恐嚇信；弗雷德到離那兒不遠的地方去看晚場電影：一部恐怖片……他和塔馬拉意外地碰面。

一個神祕的影子正跟蹤他們。弗雷德這個孤僻的少年雖然度過一個恐怖的夜晚，卻獲得了真摯的友誼。

C02 🐎

老爺車智鬥歹徒

無線電擒賊記

老爺車是個長途卡車司機，他最鍾愛女兒貝兒和舊卡車老薩姆。為了支付貝兒的學費和維持生計，老爺車承諾運輸一批祕密的貨物。

貨物非常神祕，報酬也很豐厚，看起來其中一定大有名堂。

壞人們聞訊追蹤而至，老爺車陷入了危急之中……

C03 📖 🎵

心心相印

同心建家園

阿嘉特的父親對職業產生厭倦，決定去巴西生活，在那裡從事養雞業。阿嘉特很傷感，因為她將要離開她的外婆、表姊……。

世上的事情變化無常，當抵達里約熱內盧當天夜裡，阿嘉特就碰見曼努埃爾。他們真摯的友誼從這時開始。當然，還有許許多多意想不到的事件。

C04 🐛 🐾

從太空來的孩子

異時空旅行

蘇珊是科幻小說裡的主角，小說裡的她從事研究機器人的工作。但是，在2010年的一個早晨，小說作家卻會見了這位活生生的書中人物！她正和一個廚師機器人，及一株名叫羅比的植物生活在一起。

究竟發生了什麼事？書中的人物能夠掌握自己的命運嗎？

C05 🐾

爵士樂之王

黑白友誼

本世紀初，在新奧爾良，黑孩子萊昂和白孩子諾埃爾是親密的好朋友，他們都迷上那個擺在樂器行櫥窗裡的小號。要是他們得到這個寶貝，便能一起開始爵士樂手的生涯，並且攀登藝術的頂峯！

這兩個孩子的夢想是否會實現？他們之間的友誼經得起即將面臨的考驗嗎？

C06 🐾 🐾

祕密

家中的陌生人

幸虧伊莎有一本日記，可以讓她傾訴十五歲少女的祕密，否則她真會悶死！

一天夜裡，伊莎聽見有聲音從一樓傳來，是誰呢？還有那個叫吉爾的，伊莎看見他在兩棵松樹之間的鋼絲上走著……。

一輛摩托車、一段友誼、一間小木屋、一把抽屜的鑰匙，隱藏著多少祕密呢？

C10 🐎

摩天大廈上的男孩

五十萬美金

少年博伊嚮往孤獨和自由，他十四歲便遠離家鄉墨西哥，來到美國加州，在高樓上洗玻璃窗。他很開心，尤其是在夜裡，他「順手牽羊」的借用豪華轎車，在沙漠中高速行駛。可是這天晚上，博伊在龐帝克跑車裡發現一個裝了大筆鈔票的手提箱，這究竟是他生活中的機遇，還是……？

C11 🎷 🎩

綁架地球人

跨世紀的相遇

麗拉生活在2420年一座位於火星與木星之間的小行星上，她很寂寞，因為她的父母不停地巡遊在星際之間，總是把她留給一個名叫卡雷爾的機器人。她想要一個真正的朋友，如果她要卡雷爾坐上太空飛船，為她尋找一個朋友，結果會如何呢？

C12 📖

詐騙者

世紀大蠢事

約瑟忍受不了只關心利潤的銀行家父親，還有老待在家中，沒什麼嗜好的母親。

約瑟喜愛電腦、音樂、朋友。尤其是他熱心於慈善餐廳的活動。

邊有人筆金錢，一邊缺錢，他只要按下一個電腦鍵就可以把一切安排好，約瑟知道他這麼做，會把事情弄成什麼樣子嗎？

C13 🚶

烏鴉的詛咒

陰謀？還是詛咒？

馬克與祖父剛搬進法國鄉村的一幢破別墅裡，卻遭受到不尋常的侵擾：大暈烏鴉在屋外盤旋，彷彿要把他們從這裡趕走似的。

原來這幢偏僻的房子裡隱藏著極大的祕密！這個祕密和前任屋主的死有關，甚至牽涉到遠在圭亞那的火箭發射計畫。馬克和祖父會有生命危險嗎？

C14 🏇

鑽石行動

一條鑽石項鍊

晚上，強尼在回家途中被一個和他年齡相仿的孩子用手槍威脅！這個叫文生的孩子是富家子，爲了逃避被稱爲「毒女人」的繼母而離家出走。

可貴的友誼在年輕的富家子和平民區的淘氣鬼之間產生了……文生是不是會受到兇惡的「毒女人」的報復？

C15 🏇

暗殺目擊證人

一張相片

西里爾的作文不是班上最好的，可是說到攝影，他可是頂呱呱。他經常背著照相機，在社區裡面蹓躂，尋找機會拍攝一些不尋常的照片。

十二月二十二日這一大，他拍攝到的那個大鬍子剛犯了案。西里爾萬萬沒有想到，這張照片會讓他牽涉到一個曲折、危險的案件中。

親愛的家長和小朋友：

非常感謝您對「口袋文學」的支持，現在，您只要填妥下列問卷寄回，就可以得到一份精美的60本「口袋文學」故事簡介！

文庫出版事業股份有限公司　謹誌

家　　　長	姓名：	性別：	生日： 年 月 日
兒　　　童	姓名：	性別：	生日： 年 月 日
	姓名：	性別	生日： 年 月 日
地　　　址			
電　　　話	宅：	公：	

你知道 🐾 代表這是那一類別的書嗎？

□動物　　□生活　　□愛情　　□科幻　　□趣味　　□童話

□友誼　　□神祕恐怖　　□冒險

請推薦二位親朋好友，他們也可以得到一份精美的故事簡介：

姓名：＿＿＿＿＿＿＿＿性別：＿＿＿電話：＿＿＿＿＿＿

地址：＿＿＿＿＿＿＿＿＿＿＿＿＿＿＿＿＿＿＿＿＿＿＿

姓名：＿＿＿＿＿＿＿＿性別：＿＿＿電話：＿＿＿＿＿＿

地址：＿＿＿＿＿＿＿＿＿＿＿＿＿＿＿＿＿＿＿＿＿＿＿

建　　議	

為孩子縫製一個口袋

裝滿文學的喜悅

也裝滿一袋子的「夢想」

發 行 人：許鐘榮

策　　劃：陸以愷

美術顧問：陳來奇

法律顧問：李永然

總　編　輯：許麗雯

審　　訂：林眞美

美術編輯：周木助・涂世坤

編　　輯：高靜王・楊錦治・陳湘玲
　　　　　楊文玄・樸慧芳・唐祖貽
　　　　　吳世昌・魯仲連・黃中憲

行銷企劃：李惠貞・吳京霖

行銷執行：王貞福・楊恭勤・廖欽源

出版發行：文庫出版事業股份有限公司

編輯地址：台北縣新店市民權路130巷14號4樓

印　　製：偉勵彩色印刷股份有限公司
行政院新聞局出版事業登記證局版臺業字第4870號
一九九五年十月十五日初版

服務電話：(02)2183246

郵撥帳號：1602792３

定　　價：一五〇元

2 3 1 2 0

新店市民權路130巷14號4F

文庫出版事業股份有限公司　收